国家"十三五"重点图书出版规划项目

梅兰芳

张志仁 编

唱腔全集

第八卷

苏州大学出版社
Soochow University Press

图书在版编目（CIP）数据

梅兰芳唱腔全集. 第八卷 / 张志仁编. — 苏州：苏州大学出版社，2021.9
"十三五"国家重点图书出版规划项目　国家出版基金项目
ISBN 978-7-5672-3299-0

Ⅰ. ①梅… Ⅱ. ①张… Ⅲ. ①京剧—唱腔—作品集—中国 Ⅳ. ①J642.411

中国版本图书馆CIP数据核字（2021）第179489号

书　　名：	梅兰芳唱腔全集·第八卷
编　　者：	张志仁
责任编辑：	孙腊梅
责任校对：	刘　海
装帧设计：	吴　钰
出 版 人：	盛惠良
出版发行：	苏州大学出版社（Soochow University Press）
社　　址：	苏州市姑苏区十梓街1号　邮编：215006
网　　址：	www.sudapress.com
E - mail：	sdcbs@suda.edu.cn
印　　刷：	安徽新华印刷股份有限公司
邮购热线：	0512-67480030　销售热线：0512-67481020
网店地址：	https://szdxcbs.tmall.com/（天猫旗舰店）
开　　本：	787 mm×1 092 mm　1/16　印张：15　字数：347千
版　　次：	2021年9月第1版
印　　次：	2021年9月第1次印刷
书　　号：	ISBN 978-7-5672-3299-0
定　　价：	220.00元

凡购本社图书发现印装错误，请与本社联系调换
服务热线：0512-67481020

《梅兰芳唱腔全集》编委会名单

主　　任：刘　祯

副 主 任：海　震　　熊志远　　朱　莉

编　　委（按姓氏笔画排序）

　　　　　毛　忠　　刘一流　　何雨南　　张以文　　周友良

　　　　　柳青青　　徐同华　　董　飞

联合策划：华韵文化科技有限公司

音频修复：中科汇金数字科技（北京）有限公司

目 录

序 一 ·· 梅葆玖 01
序 二 ·· 张志仁 03

大保国（梅葆玖饰李艳妃）··· 001
　李艳妃坐早朝（李艳妃唱段）··· 002
　九龙口内传旨意（李艳妃唱段）··· 008
　内侍臣看过了金角椅（李艳妃唱段）······································· 008
　徐皇兄休得要谈古论今（李艳妃唱段）····································· 009
　我朝中俱都是仁义父女（李艳妃唱段）····································· 010
　不用徐杨你自为王（李艳妃唱段）··· 010
　徐杨做事无理性（李艳妃唱段）··· 010
　手摸胸膛想一想（李艳妃唱段）··· 011
　江山虽不是太师挣（李艳妃唱段）··· 011
　江山本是先王挣（徐延昭、李艳妃唱段）··································· 011
　地欺天来草不发（李艳妃、徐延昭唱段）··································· 014
　老王当初做事差（李艳妃唱段）··· 016
　附录一　胡琴牌子··· 017
　附录二　杨波（王琴生演唱）全出唱腔····································· 017

二进宫（梅葆玖饰李艳妃）··· 027
　自那日与徐杨决裂以后（李艳妃唱段）····································· 028
　李艳妃坐昭阳自思自想（李艳妃唱段）····································· 033

并非是哀家颇带惆怅（李艳妃唱段）	037
太师爷心肠如同王莽（李艳妃唱段）	037
你道他无有篡位的心肠（李艳妃唱段）	038
转面来我与你把话讲（李艳妃唱段）	039
徐皇兄年纪迈难把国掌（李艳妃唱段）	040
他二人把话一样讲（李艳妃唱段）	040
非是哀家来跪你（李艳妃唱段）	041
有下场来无下场（李艳妃唱段）	041
爱卿不把国来掌（李艳妃唱段）	042
听说是杨波搬兵到（李艳妃、徐小姐唱段）	043
我封你七岁的孩童八纱帽（李艳妃唱段）	043
附录一　李艳妃接"自那日与徐杨决裂以后"唱腔	045
附录二　杨波（王琴生演唱）全出唱腔	048
附录三　言菊朋（饰杨波）加唱十二句【二黄原板】唱腔	058

龙凤呈祥（梅兰芳饰孙尚香） 061

昔日梁鸿配孟光（孙尚香唱段）	062
月老本是乔国丈（孙尚香唱段）	065
耳旁又听笙歌响（孙尚香唱段）	066
男已完婚女已嫁（孙尚香唱段）	066
腮边有泪奴暗揞（孙尚香唱段）	067
我叫一声老娘亲（孙母、孙尚香唱段）	067
辞别母后出宫院（孙尚香唱段）	069
军令不胜三尺剑（孙尚香唱段）	069
龙离沙滩凤随走（孙尚香唱段）	069
不由得尚香珠泪淋（孙尚香唱段）	070
赵云与我将他斩（孙尚香唱段）	070
附录　【慢板】（早期唱六句时梅腔）	072

女起解（梅兰芳饰苏三） 075

忽听得唤苏三我的魂飞魄散（苏三唱段）	076
崇老伯他说是冤枉能辩（苏三唱段）	077
苏三离了洪洞县（苏三唱段）	084
人言洛阳花似锦（苏三唱段）	085
玉堂春含悲泪忙往前进（苏三唱段）	086
一可恨爹娘心太狠（苏三唱段）	089
一句话儿错出唇（苏三唱段）	096
适才父女把话论（苏三唱段）	097

三堂会审（梅兰芳饰苏三） ... 101

来至在都察院（苏三唱段）	102
玉堂春跪至在都察院（苏三唱段）	103
初见面银子三百两（苏三唱段）	110
自从公子回原郡（苏三唱段）	121
那一日梳妆来照镜（苏三唱段）	122
这场官司未动刑（苏三唱段）	130
悲悲切切出察院（苏三唱段）	133
附录一　胡琴牌子	135
附录二　王金龙（姜妙香演唱）唱腔	137

六月雪（梅兰芳饰窦娥） ... 141

忽听得唤窦娥愁锁眉上（窦娥唱段）	142
我哭一声禁妈妈（窦娥唱段）	142
未开言不由人泪如雨降（窦娥唱段）	143
一口饭噎得我咽喉气紧（窦娥唱段）	151
老婆婆你不必宽心话讲（蔡婆、窦娥唱段）	151
听一言来魂飘荡（窦娥唱段）	155
没来由遭刑宪受此大难（窦娥唱段）	155
爹爹回来休直讲（窦娥唱段）	163
眼睁睁望苍天乌云遮盖（窦娥唱段）	163

耳边厢又听得有人呼唤（窦娥唱段） ··· 163

汾河湾（梅兰芳饰柳迎春） ··· 165
 🎵 儿的父投军无音信（柳迎春唱段） ································· 166
 一见丁山出窑门（柳迎春唱段） ····································· 168
 娇儿打雁无音信（柳迎春唱段） ····································· 168
 啊，狠心的强盗（柳迎春唱段） ····································· 172
 先前说是当军的人（柳迎春唱段） ··································· 173
 听一言来喜不胜（柳迎春唱段） ····································· 173
 用手取过白滚水（柳迎春唱段） ····································· 174
 忙将鱼羹端在手（柳迎春唱段） ····································· 174
 你去投军十八春（柳迎春唱段） ····································· 174
 正将后窑打扫净（柳迎春唱段） ····································· 175
 听说娇儿丧了命（柳迎春唱段） ····································· 175

二堂舍子（梅兰芳饰王桂英） ······································ 179
 🎵 又听得二娇儿一声请（王桂英唱段） ······························· 180
 听说是二娇儿打伤人（王桂英唱段） ································· 187
 老爷家法付奴手（王桂英唱段） ····································· 188
 举手刚打沉香子（王桂英唱段） ····································· 188
 老爷一旁把话论（王桂英唱段） ····································· 189
 一句话儿错出唇（王桂英唱段） ····································· 189
 哪里的人马闹喧声（刘彦昌、王桂英唱段） ··························· 190
 沉香为何不逃生（沉香、王桂英唱段） ······························· 190

芦花河（梅兰芳饰樊梨花） ·· 193
 樊梨花怒气生（樊梨花唱段） ······································· 194
 秦汉义虎一声禀（樊梨花唱段） ····································· 194
 迎接王爷进唐营（樊梨花唱段） ····································· 197
 既如此请王爷后帐进（樊梨花唱段） ································· 198

王爷有所不知情（樊梨花唱段）…………………………………… 199
　　王爷不必怒气生（樊梨花唱段）…………………………………… 200
　　王爷道他年纪轻（樊梨花唱段）…………………………………… 201
　　不斩应龙无军法（樊梨花、薛丁山唱段）………………………… 202
　　莫把你这二路元帅看大了（樊梨花、薛丁山唱段）……………… 203
　　樊梨花怒气生（樊梨花唱段）……………………………………… 203
　　我好似酒醉方才醒（樊梨花唱段）………………………………… 204
　　一见王爷出大营（樊梨花唱段）…………………………………… 204
　　王爷求宝出营去（樊梨花唱段）…………………………………… 205
　　王爷不必怒气生（樊梨花唱段）…………………………………… 205
　　此言王爷若不信（樊梨花唱段）…………………………………… 206
　　双膝跪在地埃尘（樊梨花唱段）…………………………………… 206

落花园（梅兰芳饰陈杏元）………………………………………… 209
　　适才间落至在舍身岩下（陈杏元唱段）…………………………… 210
　　他那里盘问我将头低下（陈杏元唱段）…………………………… 215
　　汪月英遭不幸番邦和往（陈杏元唱段）…………………………… 216
　　谢夫人与小姐怜我无状（陈杏元唱段）…………………………… 221
　　手挽手叫贤妹多多关照（陈杏元唱段）…………………………… 221
　　猛想起良玉哥愁涌心上（陈杏元唱段）…………………………… 221
　　想当年在重台誓盟海样（陈杏元唱段）…………………………… 221

附　录
　　第八卷·梅兰芳录音目录 ……………………………………………… 223

参考文献 ………………………………………………………………… 224

序 一

　　张志仁先生是我父亲梅兰芳先生的琴师王少卿先生的弟子，精心研究梅派唱腔及伴奏数十年，积累了许多资料，现已87岁高龄了，但仍在不遗余力地传布梅派声腔艺术，这种精神值得称颂。

　　梅派艺术的形成可以说是由唱腔艺术开始的，我父亲在《舞台生活四十年》一书的"最早的青衣新腔"一章中首先提到的剧目是《玉堂春》，说《玉堂春》中的新腔是一位"外界朋友"林季鸿研究修改的。我父亲的伯父梅雨田听了觉得不错，就教我父亲，并于1911年在北京文明茶园首演时亲自为我父亲操琴，新腔试唱成功，成为父亲最早定型的梅派唱腔之一。这对研究梅派唱腔是非常重要的。

　　我父亲从1911年演唱《三堂会审》起，一直到1959年创演《穆桂英挂帅》，在师承时小福（喷口有力，咬字清晰，有徒吴凌仙为父亲开蒙）、陈德霖、王瑶卿的基础上，结合自身的条件，发展形成了一个完整的梅派声腔艺术体系。我父亲因为刻苦学习，不断改进完善，最后使梅派唱腔成为高雅大方、动听易学（但又难精）的京剧流派唱腔。父亲有近半个世纪的舞台演出，并被灌制成唱片、拍成电影，影响极广，受到广大"梅迷"的喜爱，他们也从父亲的唱腔艺术中学到许多东西。但单凭音像资料来听、看、学还不够，而且常常"易忘、易串"，如今有了这套《梅兰芳唱腔全集》谱本就可学得更仔细、更牢靠，也方便重温（理）、备查。为此，我向大家推荐这本高质量的、我用得满意的梅谱好书，并祝贺其出版，它是资深梅谱名家张志仁先生的余年力作，是他用一生心血浇灌的"梅派声腔艺术"之花。这套书内容丰富、翔实有据，曲谱记录详全，引注准确，我相信一定会得到广大梅派艺术爱好者的欢迎，并在传播梅派唱腔艺术方面发挥重大作用。

张志仁先生是20世纪30年代上海的名琴票，和我已有40多年的知音交谊。虽然他是一名土建结构设计师，但他13岁（1931年）就开始醉心梅派艺术，私淑名琴师王少卿先生，刻苦练琴，32岁（1950年）正式拜入王门后，就益加一心钻研梅腔和琴艺，还与倪秋平同在台上为我伴奏过《女起解》；他1959年就编刊梅谱35出（上海文艺出版社印行11出，共发行11万册），一直深受国内外专业人士和票友的欢迎。他还首创了"散唱的精确谱法"，得到我父亲的赞同。

张志仁先生一生倾心梅派艺术，悟性极高，琴声甜美，琴风潇洒，深得他的大师兄倪秋平的称赞。

最后，我对张志仁先生如此关心梅派艺术深表感谢！

梅兰芳诞辰112周年纪念日于北京

序 二

我从小爱听梅兰芳的唱片，后来看他演出，忙着听记那迷人的琴腔，还连夜追谱。才略知一二，就大胆向梅派名票杨畹农，琴票倪秋平、周振方写信，自诩已学有所得，还敢于不揣浅陋地回答倪提出的琴艺难题。更"少年立志"，不"精"不休，不"记全"不休。

我在支昆（明）工作和读大学的八年里，业余仍练琴。偶闻李世芳在北京演出的转播，王少卿先生的琴声妙韵又更使我入迷。杨畹农由重庆飞抵昆明义演，我先后在《朝报》上撰文介绍；他听了我在前场为别人伴奏的二胡，就许为同道，特约我接郭筠峰（有事回渝）的手，与周振方合作，在电台演出。

抗战胜利后，我回沪，在"阳春社"票房会晤了杨畹农和倪秋平。倪听了我为杨所唱《坐宫》里铁镜公主的【流水】拉的二胡，也许为同道，就约我去"星六集"票房，还一同为梅徒李碧慧吊嗓三年，更邀我为梅葆玖先生在"练台"时伴奏《女起解》（二胡）。同去梅宅"走排"时，我亲聆了梅先生示范演唱的【西皮导板】《玉堂春含悲泪忙往前进》，声震屋宇，终生难忘。

新中国成立后，杨畹农于1949年秋在上海大美电台教梅派戏，听众欢迎之余，要求面授。他邀我合作创办"上海梅剧进修会"（1990年10月复会，即今"上海京剧梅派艺术联谊会"，杨畹农任名誉会长，上海电视台二台于1992年6月采访了该会），率先公开编刊梅谱35出（上海文艺出版社印行11出，共发行11万册）。梅先生十分赞同，并高瞻远瞩地纠正了一些闲言，更乐意指点我们一些唱念细节，接受我们有些小改的建议，显示了一位艺术大师谦虚豁达的胸怀和精益求精的事业心。

那时上海各电台常请我们录播新老梅派戏，中国大戏院也邀请我们义演，在国际饭店底厅"坐唱"《三娘教子》。杨畹农出差去香港时，我代他教

了《汾河湾》《春秋配》《审头刺汤》（老戏是学梅派的功底）。从此，就有五位梅徒请我"吊嗓"、教唱、演播，三人向我学琴。我还为沈小梅（梅兰芳女徒，后在江苏省京剧团工作）"开蒙"。她15岁在广播里演唱《三娘教子》就很够"梅味"，后来学唱《西施》(《水殿风来》【二黄】)，通过梅太太（福芝芳）面试（还问是谁教的）,16岁就拜入梅门。我32岁（1950年）如愿拜入王门（王少卿先生，梅兰芳的琴师，杨畹农、包小蝶引介）。王师言传身教，乘梅先生在沪演《贵妃醉酒》之机，要我们（同拜者三人）到上海人民大舞台，站在乐队及他的身后，观聆他实奏（大师兄倪秋平帮二胡）。王少卿先生全神贯注，看梅先生的口型，"熟"戏"生"拉。奏【柳摇金】牌子时，动唇默背老"工尺"谱，信手"抬双""翻调"（换"把式"）五次。后来他又召集在沪门生当面一一试琴（唱主是杨畹农与包幼蝶），再由他示范面奏，指法稳贴磁实，弓劲协调，出音黏、鼓、厚、重，随腔严密，"尺寸"（速度）稳准，梅韵十足，使我们目视真才，耳闻现场，受益颇丰。

我一生痴迷梅派艺术，总的感悟是，梅（兰芳）、徐（兰沅）、王（少卿）艺高识广，创新显功，铸成了"三位一体"，创造了风格统一的梅派表演艺术与声腔艺术体系。梅派艺术高度突出了人物的身份气质和感情风采，艺术表演酣畅淋漓，不俗不群，恰如其分，高雅大方，而且从不矫揉造作，让人百听不厌。因此，梅派艺术自然就轰动剧坛，誉满中外，影响广泛而深远。

有人常说，梅派艺术"易学难精"，绝不是指其深奥，而是"易"在其"单"，却"难"在"厚"。根据我的体会，梅派声腔艺术的学法是：可耐心多听、学会、练熟（"熟"才能生"巧"）；多领会、多悟；由"心到"而"口到"（学唱），再"手到"（学琴）；忌自满自傲，戒浅尝辄止。年长日久，何愁无成！

张志仁

大保国[1]

梅葆玖饰李艳妃

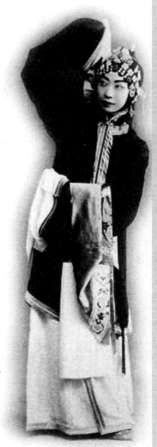

[1] 按梅葆玖（王琴生、罗荣贵配演）演出实况录音（1953年2月天津）记谱。由王幼卿实授、梅兰芳整改主排、王少卿理腔操琴。

李艳妃坐早朝

（李艳妃唱段）

① 前有胡琴牌子【二黄小开门】，详见附录。

第八卷

朝　　　贺　　　　　　　哀

家。

太　师　爷

奏　一　本

(Sheet music page - numbered notation with lyrics)

Lyrics under staves (in order of appearance):
进贡 年
下， 各国的
众诸侯 谋 乱
中 华。
将 江 山 让 太师
权 且 代

① 好"气口"的腔辅以"抖弓"子,更为跌宕添势。梅葆玖唱"老戏"功底深厚,气口、松紧、轻重一流,"尺寸"灵活,出字收声厚实,照样梅味足,曲情浓,唱出了当年梅兰芳唱腔的优美古韵。

① 老词尚在前多唱两句："宣太师上金殿披红插花，我赐你黄剑朝房问话。"

九龙口内传旨意

(李艳妃唱段)

内侍臣看过了金角椅

(李艳妃唱段)

① 用"3"代"6",又是异招出众,一字之凸,突显出炫才的用心良苦!

徐皇兄休得要谈古论今

(李艳妃唱段)

我朝中俱都是仁义父女

（李艳妃唱段）

【二黄原板】（5̣2弦） 2/4

我朝中俱都是仁义父女，怎比那前朝的双佞① 谗臣。

① 原词为"狗肺"，是随抓的"水词"。

不用徐杨你自为王

（李艳妃唱段）

【二黄摇板】（5̣2弦）

不用徐杨你自为王。

徐杨做事无理性

（李艳妃唱段）

【二黄摇板】（5̣2弦）

徐杨做事无理性，竟敢在金殿打皇亲。

手摸胸膛想一想
（李艳妃唱段）

【二黄摇板】（5 2弦）

手摸胸膛想一想，他是哀家的什么人。

江山虽不是太师挣
（李艳妃唱段）

【二黄摇板】（5 2弦）

江山虽不是太师挣，论功劳（可）①让他（也）②坐几春哪。

江山本是先王挣
（徐延昭、李艳妃唱段）

【慢长锤】【大锣夺头】【西皮原板】（6 3弦）（起在锣鼓经后）4/4

（徐）功劳簿无有

①② 笔者拟加衬字，可更明确语意，如语气助词。

稍慢

(李)江山本是先王挣，并无徐杨半毫分。

(徐)江山本是先王挣，

地欺天来草不发

(李艳妃、徐延昭唱段)

① 梅派风格，鼓师不打"d d e d d"，琴师拉"3 5 | 6 1 | 5. 0"，即先散拉（梅片《打渔杀家》与谭富英合演，有实例）再散唱，更为从容，听起来令人感到舒悠而不呆板，流畅而不拘谨。

老王当初做事差
（李艳妃唱段）

剧情简介

明穆宗帝崩，李艳妃扶幼（后为万历帝）垂帘听政。李艳妃父李良（太师）久备谋篡。值外邦向中原主进献年贡，都因侦知是女主，不服而自动退回。李趁机煽奏：他们将合组来攻，应托至尊的男士掌朝暂管，日后再原业归宗。李妃信谗，欲赐位给"至亲

莫如父"的李良，此正中奸父篡位之计。李艳妃写下约文，并赐父尚方宝剑（可先斩后奏）。李良让文武众臣画押同意，众臣因历代江山只有争、没有让而婉拒，李竟仗剑压服。

定国公徐延昭与兵部侍郎杨波不但拒画押，还急进宫（"龙凤阁"）轮流跪谏劝阻，并列举先王及历代兴亡明训。李良仗势狡辩。杨波示意徐延昭用太祖所赐铜锤斥打。国太李妃责其无礼敢打皇亲，将徐、杨赶出殿去，还怒称"自立为王"去罢！

传统老戏《大保国》是全本《龙凤阁》的首折，是生、旦、净角"亮嗓"的典型重头唱功名剧。三人以"同调门"对唱、轮唱，铿锵有力，功力深厚，观众耳不暇接，达到京剧声腔艺术的高峰，至今盛演不衰。

梅葆玖盛年演出时留下的这份珍贵录音，词精腔满，挥洒自如，梅韵浓厚！笔者问其缘由，才知他是先从王幼卿处学，再经梅兰芳改进词腔，并由王少卿安排诵腔垫琴。

另外，王琴生演唱杨波的词腔也精湛出众；一出场的【散板】，就落了个"碰头好"！后面的【二黄慢板】也精美受听。琴、腔气韵密切，王少卿13岁就帮父拉《文昭关》的真功夫，亮丽出彩。

附录一　胡琴牌子

【二黄小开门】（5 2弦）（散起）2/4

[曲谱]

（听鼓收在板上）

附录二　杨波（王琴生演唱）全出唱腔

一、【二黄摇板】（5 2弦）

[曲谱]
正在　　　　　　朝　房　把　本

二、【二黄原板】(5 2弦) 2/4

(一)
我朝中　出奸贼要篡　家邦。

(二)
老王爷　赐铜锤　上打昏君、下打馋臣，压定了满朝的文武，哪一个不尊？敢打奸佞。

(三)
愿国太　福寿永　安康。

(四)
四起　八拜谢　皇娘。

三、【二黄原板】(5 2弦) 2/4

(杨、徐)大明　江　山

四、【二黄慢板】(5 2弦) 4/4

第八卷

022

① 原词为"乌云"。

剑　　　　　　　　　　要把　　　　　　　　　　　　　　　　　　　　　　高
王　援，　眼前堵　　那妖蛇来找　　　　　　　祸殃。　转世　王莽要篡　　君权，　松棚会　逼死了平王　终　天。　这也是　汉朝的社稷　不靖，　太师爷　比　王莽　心术　　还奸。

六、【大锣夺头】后起【二黄原板】(5 2弦) 2/4

① 原唱为"赵"。

二进宫①

梅葆玖饰李艳妃

① 按梅葆玖（王琴生、罗荣贵配演）演出实况（1953年2月于天津）。由王幼卿实授、梅兰芳整改主排，王少卿理腔操琴。

自那日与徐杨决裂以后

（李艳妃唱段）

幼，太师爷一心心要篡龙楼。他那里父女情全然无有，竟把我

李艳妃坐昭阳自思自想

（李艳妃唱段）

【二黄慢板】（5 2弦）4/4

中国传统音乐曲谱。此页为简谱，含唱词片段：

耳边厢 又听得
朝靴底响，
想必是 徐杨将
二 进 昭

阳。　　　　　　　　　有　几　句

话　儿　（我）不　好

言　　　　　　讲，

我　只　得　　怀　抱　太　子　两　泪　汪　汪，

口　口　　声　声　　哭　的　是　先

王。

并非是哀家频带惆怅
(李艳妃唱段)

接唱【二黄原板】(5 2弦) 2/4

并非是　　哀家　　　　　　　　　　　　　　　　　　

颊带惆

怅，　　都只为　　我朝中不得

安　康。

太师爷心肠如同王莽
(李艳妃唱段)

接唱【二黄原板】(5 2弦) 2/4

太师爷　　心肠　　　　　　　　　　　　　　　　　　

如同　王

你道他无有篡位的心肠

（李艳妃唱段）

【二黄原板】（5 2弦） 2/4

转面来我与你把话讲

（李艳妃唱段）

徐皇兄年纪迈难把国掌

（李艳妃唱段）

① 此处比常唱的"登龙位上"，虽只少一"上"字，腔却明净了，词义也更精简。这是梅腔"只抓腔美，宁减、改词"的原则之一。

他二人把话一样讲

（李艳妃唱段）

非是哀家来跪你

（李艳妃唱段）

【二黄原板】（5 2弦）

有下场来无下场

（李艳妃唱段）

【二黄原板】（5 2弦）

爱卿不把国来掌

（李艳妃唱段）

【二黄原板】（5 2弦）

歌词：
昔日里有一个潘老丞相，李氏夫人替了皇娘，紫竹林内生太子，她的名儿万古扬。

爱卿不把国来掌，哀家跪至①在昭阳。

① "至"比常唱的"死"合理、典雅，合人物（皇娘）身份，故改。

听说是杨波搬兵到

（李艳妃、徐小姐唱段）

【二黄摇板】（5 2弦）

（乐谱）听说是杨波搬兵到①，不由哀家喜眉梢。太子付与小姐抱，

【摇板】（徐小姐）双手付与老年高。

我封你七岁的孩童八纱帽

（李艳妃唱段）

【二黄摇板】（5 2弦）

（乐谱）我封你七岁的孩童

① 原唱"$\underline{2.}\ \underline{3}\ 5\ 6\ \overset{2}{\underline{\overline{1}}}\ \dot{1}$"欠顺溜，太别扭，故改。

剧情简介

《二进宫》是全本《龙凤阁》的第三折。其第二折《探皇陵》续演因不听谏劝的李艳妃要让其父李良谋篡掌朝，徐延昭无奈夜探皇陵，向先王穆宗等哭诉。杨波也领着家丁来护陵防袭，两人共商保国对策。

《二进宫》演李艳妃因龙凤阁的昭阳院寝宫被李良封锁、断了水火，才彻悟父奸，悔恨无计。徐、杨也闻报而二次"进宫"，再跪奏历朝篡亡兴衰史例。龙赐徐延昭掌朝，他却因年老不受而荐杨波接任。杨波假辞，实则讨升，徐延昭识透且助争，杨先被封高官，后其幼小的儿女也被兼封为太子、太保。

全本的尾折后情是，群臣与徐、杨合奏，须除奸才能彻底平篡。后杨波动兵杀了李良，拥保幼帝即位，明朝才享太平。

传统唱功重头戏《二进宫》，编自鼓词《香莲帕》、地方戏《大保国》，至今盛演。全剧唱多于白，"生、旦、净唱同一"调门（调高），"对口""咬口"流畅，有好嗓者更可发挥"亮嗓"，是"戏包人"。

梅兰芳教子时有改良，首先删了两句（"忠良本是徐、杨将，奸贼就是我父李良"）。笔者问起因由，梅葆玖讲，梅兰芳说前面已唱了"你道他无有篡位的心肠……封锁昭阳，为哪桩"，而且，她总不能直说父亲是奸贼。其次将"看一看不觉到八月中秋"这句无关剧情的词改作"怕只怕父伏袭他要把宫搜"。

附录一　李艳妃接"自那日与徐杨决裂以后"唱腔[①]

【二黄慢板】（5̣ 2弦）4/4

① 第二句起为笔者拟改词腔。

附录二 杨波（王琴生演唱）全出唱腔

一、【二黄摇板】（5 2弦）

（一）接徐延昭后唱下句

宫门上锁　　　　　（是）贼李良。

（二）

锤击宫门禀皇娘。

二、【二黄慢板】（5 2弦） 4/4

千岁爷　　　　　　　　进寒（呐）宫

① 下接原来第八句："怕只怕父伏袭，他要宫搜。"（梅改）

② "高"唱上场，一是全力答谢观众，二可弥补旦角琴门太低（旦用"假嗓"）的压抑。

③ 加个"是"字，笔者意在使词义交代更清楚。

④ 王少卿拉生旦戏的生腔过门，虽只小处小变"工尺"，但都极为灵秀俏巧！且更着意气口"尺寸"劲头，潇洒大方，高雅平稳。顿挫、轻重、刚柔相间，提神带劲，有不容增损一字一弓之妙！

这是一页传统工尺谱/简谱乐谱，无法以纯文本形式准确转录。

① 一般都唱"背宝剑"，王琴生高明，不唱"宝"字，腔干净了，词义无损仍明白。精益求精，角儿本色！

九(吓)里　　　　　　山(呐)前　摆　下　战　　　　场。　　逼得个　　楚项羽乌江命丧，　　到后来　　封韩(呐)信　　三　齐　王。(嗯)　　他朝中　　有一位　萧何丞　相，　　　后宫(呃)院

① 别人都唱"丧",但王琴生唱"了",是指被杀之意！艺细文高,不同凡响。

三、【二黄原板】（5 2弦）2/4

（一）

① 一般伶、伶票都唱"落得个"，是从"口俗"，但不"能详"，费解，且不合上下语意！王琴生着意弥补了此语病的缺点，堪称独一无二了！

② 王琴生巧添"为臣"两字，别出心裁，加强了人物感情的表达，戏情、曲情、词意更明确了。

千层罗网，

受了些 惊恐着了 慌忙。

(二) 千岁爷 保学生满门 无伤，

舍死忘生闯进 昭阳。 后面跟随

(四) 兵部 侍郎。 (跺唱)又只见 龙国太 怀抱太子

转回【原板】
两泪汪汪，口口声声 哭的是 先

王。 摆摆 手儿且莫要 承当。

(六) 学一个 文站东， (徐接唱"武站西")(徐、杨)各自分班 站(呐)

立(呀)在 两 厢。

① 言菊朋在此后加唱十二句，详见后附录三。

四、**【二黄原板】**（5 2弦） 2/4 （下句尾段）

（七）
反把那　李广斩首　　法场。

（八）
哪个　忠良　又有　下场。

（九）
虎落　平阳想奔　山岗。

五、【二黄原板】(５２弦)（"抢"前角末"板"开唱）

谁是奸党？哪个是　忠良？

六、【二黄摇板】(５２弦)

（一）
用手搀起　　定国王。

（二）
用手　接过龙一条，两眼睁睁把臣瞧。趁此机会生计（呀）巧，（划呃）　　　浑身上下似水　浇，难以　保朝。

（三）
叩罢　头来谢罢　恩，

(四)

一文　(徐接唱"一武")　(徐、杨)出　宫　门。

七、【二黄散板】(5 2弦)

仗着幼主　叫皇兄,(呐)　大明

江山全仗　你。

附录三　言菊朋(饰杨波)加唱十二句【二黄原板】唱腔

【二黄原板】(5 2弦) 2/4

吓得臣　　　低头

不　敢望,　胆战心惊启奏

皇娘。　臣不学　兴周的姜(呃)公吕(呃)

望,　臣愿学　钟子期砍(呐)樵　山

岗。　臣不学　尉迟恭种田庄

上,　臣愿学　吕蒙正苦(哇)读　文

章。　抚(呀)曲　《高山流水》

声嘹亮，闲无事对棋盘散（呐）心肠。看（呀）本古（呃）书精神爽，巧笔丹青挂在两旁。春来百花齐（呃）开放，夏时荷花满（呐）池塘。秋后的菊花金钱样，（呃）那冬至的蜡梅雪上加霜。望国太开恩将臣放，臣要告（哇）职还乡落得个安康。

龙凤呈祥

梅兰芳饰孙尚香

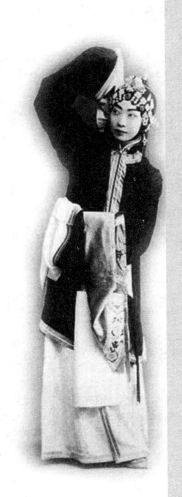

昔日梁鸿配孟光

（孙尚香唱段）

① 东汉丑女孟光想嫁名士梁鸿。梁是美男子，这就惹笑了好多人，尤其是想梁成疾的俏佳人。后梁落魄到吴地，当了佣工。孟追去成婚，煮食后将食案高举齐眉奉夫，相亲相爱。今沿俗借喻。

② 梅兰芳于1950年（57岁）在上海义演本剧时，王少卿演奏胡琴随韵精托密垫，脆亮俏丽，相得益彰。

① 刚柔相济才动听。学梅腔忌多柔少刚而貌合神离、似是而非；只背"工尺"（音符），未传曲情；琴风亦"一淘汤"，"相辅"而未"相成"，且不分轻重徐疾而没跟唱腔（者）的"气口"。

月老本是乔国丈

（孙尚香唱段）

【西皮摇板】(6 3弦) 1/4

① 梅兰芳中年时还加唱两句，共六句【慢板】，详见附录。

耳旁又听笙歌响

（孙尚香唱段）

【西皮摇板】（6 3弦）

耳旁又听笙歌（啊）响，
想是刘王到洞房。

男已完婚女已嫁

（孙尚香唱段）

【西皮散板】（6 3弦）

男已完婚女已（呃）嫁，兄有言来我有答。且将愁眉来放下，

① 该段用"散唱"传"曲情"，迂回多姿（结合身段、手势、面部表情），但贵在不拖沓，且长短、快慢、轻重、顿连交错，有起伏。

腮边有泪奴暗揾

（孙尚香唱段）

【西皮散板】(6 3弦)

腮边有泪奴暗（呃）揾，低头见母① 话难言。跌跪尘埃袖遮面，（母后）贵人爱婿驾可安。

我叫一声老娘亲

（孙母、孙尚香唱段）

【西皮散板】(6 3弦)

（孙母）我哭一声尚香儿 啊！

① 小尾音"3̲"更传人物感情。梅腔巨细到家，大师用心良苦，听众心旷神怡！

(孙)我叫叫叫叫一声老娘亲！

(孙母)母女好似弓上箭，(孙)生离母后实可怜。

(孙母)尚香儿啊！(孙)老娘亲

【五锤】
(孙母、孙)啊！

【哭头】
我的儿／老娘 啊。

辞别母后出宫院

（孙尚香唱段）

【西皮散板】(6 3弦)

辞别母后出宫院，

【小拉子】（胡琴奏）

母后唤儿　　　　有何言？

军令不胜三尺剑

（孙尚香唱段）

【西皮散板】(6 3弦)

军令不胜三尺剑，兄命无有母命严。

龙离沙滩凤随走

（孙尚香唱段）

【西皮散板】(6 3弦)

龙离沙滩凤随走，展开愁眉免忧愁。

不由得尚香珠泪淋

(孙尚香唱段)

【快板】(6 3弦) 1/4

[sheet music notation]

赵云与我将他斩

(孙尚香唱段)

【西皮散板】(6 3弦)

[sheet music notation]

① 原唱"敌",不至于认作"敌",故改。

剧情简介

三国时，魏、蜀、吴的曹操、刘备、孙权各霸一方，明争暗斗，都想夺天下。在刘、曹的一次攻战中，刘备与二妃糜夫人被冲散，糜夫人中箭受伤，后赵云寻救，她一心保国，不愿骑马连累迎战的赵四弟，就托付了幼主，投井殉国。

孙权早向刘备屡讨其久借不还的荆州，部帅周瑜定下"美人计"，孙允派了僚臣鲁肃，乘刘新丧二夫人之隙，请刘一同来吴，愿将孙妹尚香攀嫁。蜀军师诸葛亮通玄擅卜，能知过去未来，就将计就计，替主写了三条妙计对付，并用锦囊包着，交赵藏好。

以上是本剧前情。

《龙凤呈祥》（由《甘露寺》《美人计》《芦花荡》等组合改编而成，本书剧中含《美人计》《回荆州》）演刘备由周瑜护随到吴，按锦囊妙计行事，先礼谒国丈乔玄，蒙送乌须药染靓，候孙母吴国太接受拜见。吴事先没见孙权儿臣来禀准，乔奏知后，就怒传，责他不走正道，乔力劝才允在甘露寺试着面"相"皇叔。届时，乔列出刘皇叔的家世，及帝相、义弟兄。孙权怎愿弄假成真，就妒嫉揶揄，还暗伏兵让贾华假卫，妄想杀刘。不料太后相中了女婿，贾华捣乱御命要斩，后因"不吉利"而改作杖责。

尚香美慧端庄，深明大义，尚武练功，常以兵戈为乐。花烛之夜，龙凤相配，喜庆呈祥！蜀主虽是一生戎马，却怕见洞房外摆列刀枪。尚香早慕皇叔威名，心仪已久。刘讲起吴、蜀欠和不无隐忧。尚香慰称母后仁慈，保婿安全，料然无事！

孙、周又生二计，献歌姬进美色，果然使刘备乐不思蜀。赵云忙探囊求计，于是谎报曹操来攻荆州，刘醒急无计，求妻相助，急于回去。尚香禀母诓是随夫回荆祭祖，国太察问知情，女儿定要嫁夫随夫，母后又赐尚方宝剑，保其沿途通行。

周瑜闻报追兵，在柴桑关口，尚香仗剑越过。诸葛亮已派张飞扮作渔夫，自己亦乘舟来芦花荡接驾。张怒骂三声周瑜，气败吴将。张还高喊："周郎妙计安天下，赔了夫人又折兵！"

《龙凤呈祥》是节庆、会演的传统名剧，行当齐、名角多、热闹生动，耐看受听，盛演迄今。

梅兰芳先生演孙尚香，雍容华贵，气质高雅大方，唱、做感情丰满，是梅派戏中最典型的代表作之一。他唱的【慢板】沉稳艳丽，充分传达出尚香喜中有忧的"曲情"和内心感情，不同于只喜无忧的一般演唱。

附录 【慢板】（早期唱六句时梅腔）

① 梅晚年巧改"$\dot{2}$"（高）为"5"（低）唱。

① 本剧专用的该句胡琴过门，巧丽古幽，回环波折，单厚奇趣，胜过繁冗。

女起解

梅兰芳饰苏三

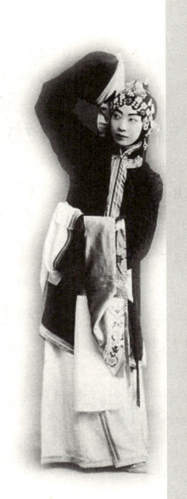

忽听得唤苏三我的魂飞魄散

（苏三唱段）

【二黄散板】①（5 2弦）

（曲谱）

① 前有胡琴【行弦】"（艹 3. 3 3. 3 2. 2221 6 6 6 6 5 5 5 5）"。

② 王少卿垫"过门"，用"外弦"，异于俗用"内弦"的"（0 6 5 6 7. 6 1 1 1）"，更"领神"。绿叶分外辅红花，胡琴更帮唱腔传情造势。

崇老伯他说是冤枉能辩

（苏三唱段）

【反二黄慢板】（1 5弦）

① 梅兰芳晚年在台上演出时，王少卿常用"半过门"，尤其在灌唱片或录音时更是如此，但安排得体，精髓犹存，今录供欣赏选用"..."。

② 唱腔上方小字体为老唱片唱腔，后同。

① 用"1.2 5 6"（不用"1.2 1 2"）亦王之"奇招"，超凡脱俗，悦耳赏心。

① 加"双""$\underline{67}$"等出巧，活跃旋律，灵秀俊俏，是王派琴风妙招之一。

到 如今 恩爱情又在

① 有顿有连，节奏灵活，"气口"特帅。平凡中出神奇，是王派琴风妙招！

① 翻"6"外弦比"(3213)"里弦更提神催劲，又是王派琴风之一，出俗、不凡。

苏三离了洪洞县

（苏三唱段）

人言洛阳花似锦

（苏三唱段）

① "县"字"巧腔"是梅兰芳晚年灌片时优选的传统的"王（瑶卿）派"好腔：迂回波折、引人入胜，更加唱出苏三彷徨、渺茫的心情。古老好腔，蔚为新声。

② 梅先生早年常唱作：

玉堂春含悲泪忙往前进

（苏三唱段）

① 梅派新老戏都是一戏一腔，泾渭分明，各得其所。其创腔都能传达各种不同人物的感情。

① 唱"1 6 3"（不同于常唱的"1 2 3"）是梅派传统戏《女起解》的常用腔。学好"流派"，首重辨异，更贵在神似！

一可恨爹娘心太狠

（苏三唱段）

【西皮原板】($\dot{6}\,3$弦）$\frac{4}{4}$

① 此处加"4"，满贯填隙，比俗用"3"另具异趣。
② 梅徒杨畹农，曾发挥唱成"203$\frac{6}{5}$"，亦成一格。
③ "收头"过门中，平添这一"顿"，摇曳生姿，比①之满贯填隙者又出奇招！王少卿为梅兰芳唱片《女起解》操琴时，是这样精心伴奏的。

【西皮原板】(6 3弦)

① 稍加"小抖弓",透灵出巧,是王派琴风之一。
② "工尺"多回,弓法多变(里、外弦)。"单点"中也用"5"取胜,出人意外。

【西皮原板】(6 3弦)

① 垫"65"与"21"（见下）都使听众有耳目一新的感觉！王少卿城府宽，底蕴（功）深，能"掏"敢"掏"！每次出台、灌片，必有新猷！创改一生，艺传琴迷。

② 再论此"小垫头"，比"3437̇6、3565"简洁！单厚为尚，是王派一绝。

【西皮原板】（6 3弦）稍快

① ② 用"2"不用"4"，又是以换弦（里、外弦）加弓（插加"碎弓"），来突出胡琴"气口"，是平添节奏，美化旋律。

【西皮原板】（6 3弦）稍快

（唱词：六可恨 众衙役 分散赃银。）

【西皮原板】（6 3弦）稍快

（唱词：七可恨 屈打 来承认。）

① 加个"7̱ 6̇"（tr），也是以添"字"、加弓增加胡琴"气口"，是王派琴法的一个准则。

【西皮原板】(6̇3弦) 紧快

【西皮摇板】(6̇3弦)

八可恨那李虎(他)逼我招承。

九也恨来十也恨，洪洞县内是无好人。

① 梅兰芳唱"4.6"，轻重缓疾、气韵刚柔，更能突显传尽人物、曲情的梅派声腔艺术魅力！

一句话儿错出唇

（苏三唱段）

【小拉子】（胡琴奏）（6 3弦）

【西皮快板】

一句话儿错出唇，爹爹一旁把气生。走向前来我把好言奉敬，

【行弦】（胡琴奏）

【西皮摇板】（6 3弦）

唯有你老爹爹

转【回龙】

是个大大的好人。

适才父女把话论

（苏三唱段）

① 梅兰芳唱过老词"省""境"，均觉不妥，后来录音像时改为"城"。足见他边演（唱）边改，学到老的敬业精神。

剧情简介

明吏部尚书、河南人王舜卿，居官南京。子金龙幼读诗书，年轻时就放纵声色，与闲友冶游勾栏，识名妓苏三（原名郑丽春，被穷父母卖身），官家子挥金如土，初见面就赠银三百两，吃杯香茶就走了。败家子又挥霍三万六千两银子，为她买下银筑楼、厅、百花亭，迷恋忘返，并为她改名"玉堂春"。

可是未满一年，狠心的鸨儿嫌王财尽，就赶他出院！王一时无计，暂栖身于关王庙。可仍恋记旧情，便让卖花的金哥（曾受王银，因母病来庙求神；亦受苏找王之托）去院约来苏三。苏是装病哄鸨儿去庙许愿才脱身的。二人见面抱泣，在周仓像前的桌下叙了旧情。苏三还赠王以银两，促他回家勤学上进。王行至落凤坡，却遭人抢劫而穷困、乞讨，还当了更夫。苏得知后赶来探慰，又赠"缠头"私蓄三百两纹银，王得以回南京，备考应试。

苏从此一心向王，拒不接客！鸨儿贪财，将她卖给沈燕林（山西皮货商）。沈妻皮氏用药面妒害她，不料沈因饿贪吃而死！皮却控苏谋死了亲夫，又贿洪洞王知县将苏屈打成招，再贿判死罪，报批待决！

以上是本剧前情。

《女起解》（又名《苏三起解》）演山西洪洞县女监管事老汉崇公道，"上差"通知他当解差，去押送女犯苏三赴山西的太原复审。他就叫出苏三来告此喜讯。苏三高兴地怀揣状子（有个监友同情她受冤帮写），整好行囊，随崇上路。

夏天苦热，一出城崇就为苏取下刑枷减荷消热。她感谢而问知崇老没有儿女时，就自愿拜认崇为义父。行进中，苏还冤诉往事，崇力予慰解。在大街上，苏戴枷跪问谁去南京，好给她忘不了的三郎王金龙捎讯，说她正"起解"去太原复审、明冤，官司有出头了。崇问知这批人已在前三天走了。苏自叹命苦，而太原已经在望，崇好言劝慰，一同行进。

《女起解》编自明《警世通言》的《玉堂春落难逢夫》，是学京剧者的"开蒙戏"。梅兰芳演唱的【西皮原板】，有格外丰富精彩的"十可恨"，好腔迭出，集旦腔【西皮原板】之大成！琴师徐兰沅、王少卿精编了长短动听、起伏跌宕的各【原板】"头过门"，传用至今。梅葆玖童年时在上海练台两演（1950年在上海兰心大戏院及康乐酒家）该剧，后一次由倪秋平（王徒）约笔者帮"二胡"，在"梅华诗屋""走排"时，梅兰芳示范唱【西皮导板】（"玉堂春含悲泪忙往前进"），笔者当面见识了梅兰芳收肚（提西裤皮带）、提气、"出字收声"（用"五音"：喉、牙、齿、舌、唇，"四呼"：开、齐、撮、合）的准确方法，更难得的是梅兰芳一开唱就毫不惜力，全力以赴，震耳欲聋！

梅兰芳熟读《女起解》几十年，边演边改，首先他删去辞别狱神（破除迷信）的唱段。其次，改进唱词："难辨"改为"能辨"；到"洪洞"见大人改为到"太原"；远远望见太原"省"改为太原"境"后又改为"城"。还留灌了全出戏的音响。

三堂会审

梅兰芳饰苏三

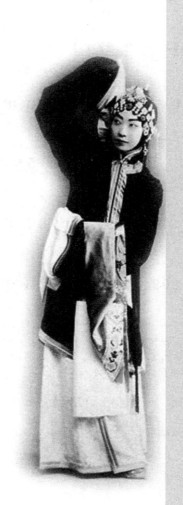

来至在都察院①

（苏三唱段）

【西皮散板】(6̇ 3弦)②

（谱例略）

来至③在都察院，④ 举目往上观。

【小拉子】（胡琴奏）

【西皮散板】

两旁的刀斧手⑤ 吓得我胆战心又寒。 苏三

① 本剧曲谱记选了三个版本：梅兰芳中年沪演版本（1936年11月大上海电影院，笔者观聆记录）；(2) 梅葆玖沪演版本（20世纪50年代上海人民大舞台）；(3) 梅兰芳1935年灌录的唱片版本（百代公司）。

② 前有两段胡琴牌子【西皮工尺上】，详见附录。

③ 台上加唱此"至"字，比唱片舒展。

④ "都察院"紧唱，更能表达苏三急待诉冤的心情。梅兰芳边演边改，与年俱进！

⑤ "刀斧手"比原唱的"5̇ 6̇ 7̇ 2̇ 6̇ 刽子手"合理，因是在公堂，而非刑场。是梅兰芳教子精排时细心改进的。

玉堂春跪至在都察院
（苏三唱段）

【西皮导板】① (6 3 弦)

① 如不删演"请医"，前有胡琴牌子【西皮柳青娘】，但梅雨田（梅兰芳之伯父）拉【西皮寄生草】（详见附录）。

② 上方小音符来自唱片，不同于舞台表演时的旋律，后同。

【回龙】
【西皮慢板】(6 3弦)（起在锣经后）

① 梅兰芳1937年11月在大上海电影院演唱时，"名"字改落"末眼"：

高低起落，婉转传情，比唱片出新，录供参用。

① 徐兰沅、王少卿在台上用过"2⁶ᴛ123 56³ᴛ46. 2. 0⁷ᴛ65 6ᴛi 6532 | 7612 3⁷ᵗʳᴛ635"的过门，只换了几个音就改进了"气口"，抑扬顿挫，摇曳生姿，更突出了梅派胡琴的潇洒神韵、飘逸风格。

① "吏"通"礼"字。

初见面银子三百两

（苏三唱段）

① 垫"2 1"比常用的"3 $\frac{7\,tr}{6}$"更有异趣而受听。"出新"是王（少卿）派琴艺之一招。

② 唱片上演唱为"$\frac{3}{6}$ 5 6 3 2 3235 6 $\dot{1}$ | 6 6 3 5"。

③ 这是梅兰芳唱片上的普通唱法。王少卿曾为李世芳改借《宇宙锋》里"面奏吾皇"唱腔：

① 此亦梅兰芳中年时灌片和演出时常用的腔。现更流行王少卿为李世芳改选的老腔（梅葆玖亦从之）：

"灰　　尘　哪！"　"尘"字先落低，不像 $\underline{3\ 05}$ 摆"平"，较受听。

第八卷

① 梅兰芳连作四个"气口"提、擢、吸、吐并用，且重音常在首尾，用神劲才能"响堂"。尤其在无随身挂音响话筒时，腹吸、畅喉的"腔"音是首"功"。

② 现亦流行王少卿在20世纪40年代为李世芳改进的唱腔：

【西皮原板】(6 3弦)

① "存"后改落"中眼"，比唱片之落"板"者，更巧传了苏三忆念旧情，迷恋神往的人物感情！梅兰芳演唱一场、改进一场。

① 梅兰芳唱片因时限要求，徐兰沅、王少卿创用的"半过门"，值得介绍备用：

【西皮原板】(6 3弦) 4/4 稍快

① 梅兰芳中年实演时唱下列亮腔、巧腔，戏情、曲情更足，融入"梆子"腔，扩大了梅腔高低音域，唱出了风尘女也有欲说还"羞"的内心情怀：

这是票友林季鸿编的好腔，他是居京闽人，精究旦腔。梅兰芳伯父梅雨田（"琴圣"）听赏后教梅，且登台领奏，一炮而红。梅兰芳时年才18岁（1911年）。

120

自从公子回原郡

(苏三唱段)

① 另唱作"立志"。
② 一般唱作"守节"。

那一日梳妆来照镜

（苏三唱段）

接转【行弦】

听鼓，接转【流水】(6 3弦)

歌词：
回店转，主仆二人（又把）巧计生。
做媒的银子三百两，鸨儿到手一斗金，鸨儿贪财将我①卖,将我卖与了沈燕林。②假说公子得中了他得中黄榜头一名。我为他关王庙内

① 梅葆玖改唱"奴"为"我"，倒更合青楼女身份。
② 原唱"与了沈燕林。""下句"太欠抑扬顺溜，故改。

听鼓接转【行弦】

听鼓接转【流水】(6 3弦)

① 梅兰芳中年时在舞台上曾唱作"(在)洪洞县住",就活多了,比唱片有改进。苦心孤诣,巨细到家,乃大师风范!

听鼓接转【行弦】

听鼓接转【流水】(6 3弦)

皮氏一见冲冲怒,她道我谋死亲夫君。高叫乡约和地保,拉拉扯扯就到公庭。

听鼓接转【行弦】

听鼓接转（上板）【西皮摇板】

头堂官司①

① 梅葆玖亦唱作"官司",似欠紧凑。

① 如"尺寸"（速度）唱得"紧"（较快），则类此者亦均可用"单弓"，"$\underset{\cdot}{\overset{6}{=}}7$"或"$\underset{\cdot}{\overset{7}{=}}6$"托腔。

① 这段"散唱"中间过门的长短，较难记得精准，必须听鼓，抓腔而应变，如这儿亦可多加间奏"$\overset{6}{\underset{·}{7}}\overset{3}{5} | 5\ 5\ | 3\ 6 | 5\underline{\dot{1}}. | 3\ 2 | 1\ 2 |$"，因问官多有"夹白"。

这是一页戏曲唱腔工尺谱（简谱），无法用纯文本准确再现。

王公子一家多和顺，他与我露水的夫妻就有什么情？

听鼓接插【行弦】　　　　听鼓转（过门）

眼前若有王公子，脱骨换

听鼓转接【行弦】

胎我也认得清！

【西皮散板】(6 3弦)

眼前若有公子（呃）在，纵死黄泉也甘心。

这场官司未动刑
（苏三唱段）

① 梅兰芳【二六】板式的名称由来，因其带"头子"的长过门（如本例）是十二板，是"二"乘"六"。
② 梅兰芳、徐兰沅、王少卿巧用此琴点，切合苏三直诉明冤的人物感情，符合先声夺人。比如在《霸王别姬》里用"3253 6532 | 1.235 6561 | 5.361 6535 | 2123"，"因人因戏"而发，各有千秋！高手多"招"，胸宽功深，细致入微"冒上"却未太"火"。平稳大方，单厚高雅，琴腔统一，是梅派声腔艺术的准则之一，缺一不可！

这大人好似王金龙。是公子就该将我来认，王法条条不徇情。向前去说句知心的话，看他知情就不知情。

【西皮摇板】

玉堂春好比花中蕊，

【快板】

王公子好比采花蜂。想当初花开多茂盛，他好比那蜜蜂儿飞来飞去采花心。如今不见公子面，我那三郎啊！

【西皮摇板】

花谢时怎不见

悲悲切切出察院

（苏三唱段）

剧情简介

王金龙应试中榜，官封八府巡按，路过三省，在山西太原查得旧欢名妓苏三谋死亲夫一案，喜上加忧，急召当地藩、臬二司，一起"三堂会审"。

苏三由山西洪洞县"起解"，被长解兼护解的义父崇公道押解进都察院，当堂劈桎开枷状①。

王乍见苏三，激晕退歇，妄称旧病复发，请二司先审。潘挑剔调侃戏谑，是因为王曾疑其与赃官王县令涉贿。可是问来问去，苏三既是"犯人"，又是长官王的"情人"，二司察知这个隐情，就很难办，只好辞避而请王自己发落！

王大人再出审时，倒觉得旁若无人了。情之所趋，与苏眉来眼去，却碍于站堂役吏在场，而难以官、犯相认，只说会开脱伊的死罪，上报复审。

苏三细观识旧，只认为他薄情少义，悻然下场。

演全本时还有《探监（会）》《团圆》，但梅兰芳历来只演《女起解》《三堂会审》两折。

传统名剧《三堂会审》编排精练，唱功繁重，是历来验展名角、新秀功力的"骨子戏"。苏三的102句精彩唱腔（统括【西皮】的各种【板式】），问官"逗哏"的风趣问话，使这出人少、戏小却长达三刻钟的"独幕剧"高潮迭起，引人入胜，毫不冷场，是"以戏包人"！

梅兰芳中年时常在"档期"的首末做有把握的"叫座"演出，唱得酣畅淋漓，充分发挥了他宽亮脆甜的天赋好嗓！本剧也是他青年时唱红了的创立"梅派唱腔"定型最早的"看家戏"。

他演《三堂会审》的苏三，并无繁复的身段和做功，而是功稳细微，落落大方，毫不轻佻，只用手势、眼神和面部表情来表演。诸如惊惧（出场），跌坐（唱【回龙】时），娇羞（述定情），蜜意（赠银），怨尤（受诬），悻怼（蹬足下堂）等，将一个红颜薄命、多情善良、受尽坎坷的风尘女子，生动地展现在红氍毹上，有征服观众的特殊魅力！

本剧的胡琴伴奏，也历经名手精配成套。胡琴牌子【西皮工尺上】（两段）由田宝琳（汪桂芬老生，王凤卿首任琴师）首创以胡琴代唢呐（因"吹手""拿跷"较难），古朴精妙，前、后台"叫好"。【西皮寄生草】（演"请医"时奏用）由梅雨田以此代替后来常奏的【西皮柳青娘】。现均搜谱写于附录存传。【西皮柳青娘】是按王少卿（追溯梅雨田派）在《生死恨》（梅葆玖1951年在上海演于黄金大戏院）的"尼庵"一场实奏，他即兴发挥，灵俏圆熟，弥足珍贵。

① 梅剧因名生姜妙香，曾插演"念状"，唱【西皮原版】，还插白：赃官王县令的同僚藩（潘必正）、臬（刘秉义），也有涉贿嫌疑！藩恨记在心，就在审苏时挑剔刁难。现不演"念状"，连"看病"也不演了，但不够周全。所以，笔者仍在附录中增加了"念状"以使这段"铺垫双"可传演传全，不至遗珠。

附录一　胡琴牌子

一、【西皮工尺上】（之一）（6 3弦） 1/4 较快

二、【西皮工尺上】（之二）（6 3弦） 1/4 较快

三、【西皮柳青娘】($\dot{6}$ 3弦) 2/4

四、【西皮柳青娘】① ($\dot{6}$ 3弦) 2/4

【西皮海青果】($\dot{6}$ 3弦)

① 后转接【西皮海青果】，这两个牌子，可见笔者1963年编谱的《拾玉镯》（上海文艺出版社）、北京的刘吉典（戏曲音乐家）所著的《京剧音乐概论》（人民音乐出版社，1981年）。

②③ 或在"654 (4.4)"处，返头接两遍【西皮柳青娘】；或【西皮海青果】后再互转。

五、【西皮寄生草】(6 3弦) 2/4 (王金龙加演"请医"时用)

(听鼓收在板上)

附录二　王金龙（姜妙香演唱）唱腔

（上念引子）为访娇容

亲到　　洪洞，　　（白）恩情一旦抛，何日　　　　　得相

逢。

【西皮散板】(6 3弦)

本院抬头　来观（呐）看，　　犯妇果然

是苏（呃）三。　　　　　一霎时

只觉得

【西皮摇板】(6 3弦)

苏三堂下把话(呃)论，念念不(呃)忘三舍人。本当下位将她认，

【行弦】(胡琴奏)

【快板】(6 3弦)

王法条条不徇情。左思右想心不(哇)定，

【行弦】(胡琴奏) 接唱【西皮摇板】

此案交与刘大人。

六月雪

梅兰芳饰窦娥

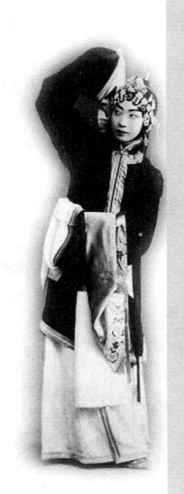

忽听得唤窦娥愁锁眉上
(窦娥唱段)

未开言不由人泪如雨降

（窦娥唱段）

【二黄散板】（5 2弦） 4/4

① 梅徒杨畹农1950年在上海义演（中国大戏院，由笔者操琴，彭安之奏二胡），当时将此处发挥唱作"行善良（嗯）"。



这是一张京剧唱腔曲谱页（梅兰芳唱腔全集，第148页），内容为简谱配合唱词。主要唱词可辨识如下：

贼子妄想，他的母吃羊肚（就）命丧无常。狗奸贼仗男子说话强壮，反将我……

第八卷

149

一口饭噎得我咽喉气紧

（窦娥唱段）

【二黄散板】(5 2弦)

（乐谱）

一口饭 噎得我 咽喉气紧，险些儿 婆媳们 两下离分。

老婆婆你不必宽心话讲

（蔡婆、窦娥唱段）

【二黄快三眼】① (5 2弦) 4/4

（乐谱）

① 老本是婆婆开唱【二黄慢板】，似嫌拖沓而不合悲急的剧情。近亦有婆媳均唱【二黄原板】者，亦太平淡。今均改唱【二黄快三眼】（折中）。当否且待评用。

(蔡婆)劝媳妇休得要泪流心伤，恨张驴害得我家破人亡。但愿得遇清官

审明冤将儿来放！那时节一同回家，满斗焚香，感谢上苍！(我的)好媳妇(哇)啊！

(窦娥)老婆婆 你不必 宽心话讲，媳妇命

① 云阳，重庆市县名，古代指秦始皇甘泉宫所在，外使韩非被秦留用，死于云阳。诗词中以云阳指行刑地。

听一言来魂飘荡

(窦娥唱段)

① 梅兰芳后来灌的唱片（1935年，胜利公司）里，唱"由"字长拖腔时，特按"头、腹、尾""出字收声"的经典规律"2.531 2 2 2 0 3 2.321 6"（衣）怡 欧，否则会唱成"2.531 2 2 2 0 3 2.321 6"由 欧 欧，这样就尾腔"欧"到底，太不"受听"了！

② 后期唱片的短过门"5 35̄ 6̄1̄ 0 3 7 0 6 6 5 3 5 6 0 6 5 3 5 | 2.2̄1̄3̄ 2 1 2 2 1 6̄5̄ 4̄5̄ 6 3"灵巧适时，可供"吊嗓"时用。

这是一页传统工尺谱/简谱乐谱，包含大量数字简谱记号及少量唱词（如"看起来"、"老天爷顺水推船"）。由于内容主体为乐谱符号，无法以纯文本形式忠实转录。

① 1924年日本蓄音器公司唱片删减了"行善的为什么惨遭命短？作恶的为什么反增寿延？"两唱句。

作 恶 的

为什么反增寿延？法场上一个个

这是一页工尺谱/简谱乐谱图像，包含数字简谱符号与少量歌词（泪流满面，都道是我窦娥死得可怜。）。

① 偶掺"双点子"垫托,是王(少卿)派二胡的风格,灵俏酣畅,神韵飞扬。

爹爹回来休直讲
(窦娥唱段)

【二黄散板】(5 2弦)

爹爹回来休直讲，说孩儿 得暴病 丧无 常。

眼睁睁望苍天乌云遮盖
(窦娥唱段)

【二黄散板】(5 2弦)

眼睁睁 望苍天 乌云 遮盖，为什么六月间雪满阶前？莫不是老天爷将我怜念？

【五锤】 【扫头】

(不唱"下句")

耳边厢又听得有人呼唤
(窦娥唱段)

【二黄散板】(5 2弦)

耳边厢 又听得 有 人呼 唤，

【二黄散板】(5 2弦)

又只见老婆婆 站立在面前。

剧情简介

明万历年间，蔡御史为子昌宗娶尚书窦天章之女窦娥为妻，以金锁为聘礼。女佣张氏是邻居，其子驴儿也被引来当书僮，他见窦娥貌美，妄想计占。在奉主昌宗考官途中，竟推他入淮河，却返报是失足落水死了！蔡母悲痛致病，想吃羊肚汤，驴儿暗下毒药。老太太嫌腥难吃，张氏却贪吃身亡。歹徒反诬是窦婆所害而要扭送公堂，又赖称：如窦娥答应嫁他，就可息事不控告了！窦怒拒之余，宁愿孝奉、舍己，挺身认罪。昏官糊里糊涂，将窦"屈打成招"，竟乱判"死罪"押报待决。

以上是本剧前情（全本《金锁记》）。

《六月雪》（含《坐监》《法场》）是演：禁婆惯向狱犯勒索银两，没钱就打。窦娥身无分文，哭求行善，终算感动了婆子，听她诉完冤情。蔡婆前来探监送食，哀泣悲伤。忽报上司的准斩批文已到，婆媳惊厥，梳洗理容，指日诀别！

刑前的六月初三，正当楚州盛夏，窦娥含冤被绑赴法场。围观的乡民听她哭诉，感动泪下，蔡婆赶来祭别喂食，凄绝人寰！

忽然天变云愁，风凄雪飘！冤情感天动地，更有天缘巧彰，巡按海瑞（一说为窦父天章）巡视路过，警觉夏雪异常，先令停斩，容即清查。乡民拦轿，为窦喊冤。真相终于大白！张驴被处死，昏官被革办，窦娥被释放！

本剧的后情是：昌宗落水后遇救，考中了状元，回里祭祖，阖家团圆。

《六月雪》的全剧《金锁记》编自元代，关汉卿编《感天动地窦娥冤》杂剧。梅兰芳早年常演、盛演这出"叫座戏"（《坐监》《法场》两折），做表自然大方（不是低缓沉闷、悲苦凄惨）。正、反二黄的成套唱腔中，也巨细精琢，好腔迭出，传尽了人物感情，唱尽了曲情词义，令人耳不暇接！还值得一提的是，梅兰芳对这出热门的"看家戏"，在中年时，就割爱不唱，因为学生程砚秋专工"悲旦"，编演了全本的《金锁记》。他是"收戏""让台"，体现了德艺双馨的品格。

汾河湾

梅兰芳饰柳迎春

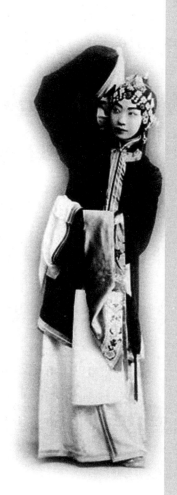

儿的父投军无音信

（柳迎春唱段）

① 亦曾唱作 "...... 养　　　　娘　　　　亲　　　　　　　　　　　"。

② 一般唱作 "不等" "不等到"，梅兰芳用 "不过" 如话家常，更贴近生活。

一见丁山出窑门

（柳迎春唱段）

[乐谱略]

娇儿打雁无音信

（柳迎春唱段）

[乐谱略]

啊，狠心的强盗

（柳迎春唱段）

先前说是当军的人

(柳迎春唱段)

【小锣三击】【快板】(6̣ 3弦)(常不拉过门) 1/4

听一言来喜不胜

(柳迎春唱段)

【西皮摇板】(6̣ 3弦)

用手取过白滚水

（柳迎春唱段）

【西皮摇板】(6 3弦)

用手取过 白滚 （呃）水，付与薛郎 解 渴 津。

忙将鱼羹端在手

（柳迎春唱段）

【西皮摇板】(6 3弦)

忙将鱼羹端在 （呃）手，付与薛郎（你）尝 尝 新。

你去投军十八春

（柳迎春唱段）

【西皮摇板】(6 3弦)

你去投军 十八 春，

妻子为你（我）受苦情。

今日等来

(我是)明日也等，

【小拉子】(胡琴奏)

等你

回来

正将后窑打扫净
（柳迎春唱段）

正将后窑打扫（呃）净，薛郎唤我为何情？

听说娇儿丧了命
（柳迎春唱段）

听说娇儿丧了命，

【西皮散板】（6 3弦）

(乐谱) 好似

钢刀 刺我 心。 我儿

与你何仇恨， 为何害他的

命残生？ 恨你不过下口咬，

看你心疼（是）不心疼？

剧情简介

唐贞观年间，绛州（今山西境内）龙门县富家子薛仁贵（名礼）幼年习武，父母双亡后又遭回禄①（火烧），家贫如洗。伯父赶他出门自立，其友于茂生荐他去柳润家为佣。这一年冬天，老夫人柳伏氏与子女（太洪、迎春）及侍婢（冰琴）游园赏梅。薛正在扫径，间亦练身御寒。迎春见他俊美出众，心生爱慕。翌日以登阁亭赏梅为名，令伴去的乳母（颜氏）与侍婢随带棉衣掷下赠薛。仁贵后来见了，认为是天赐怜贫，捡穿暖身。

封建蛮横的柳父闻知闺女所为，怒责她败坏门风，掷下刀绳、毒药，迫女自决。慈母苦劝无效，就暗命乳娘偕女从后园门逃走，哄夫称女儿已投井自决身亡。主仆女流，飘零无依，躲进（九天）玄女庙存身。

仁贵惊悉，深悔肇事误人，寻去会面。乳娘同情撮合成婚，栖身柳家村。

值辽东国侵唐兴战，太宗梦知绛州有勇士擅武，能挡住敌阵，就命武帅张士贵去招

① 回禄是古时"火神"之名，后来指火灾。

募。薛与友周青应召,薛与妻"别窑投军"登程。

唐皇御驾亲征。张帅却忌薛精武受宠,故意辱派薛任"月字营"的伙头军。老参谋程咬金识才,为其抱不平,禀主荐薛试阵,能保乾坤。皇上纳谏,薛累建战功,保驾回宫,受封平辽王。

以上是本剧前情。

《汾河湾》(又名《丁山打雁》)演的是,柳迎春在丈夫薛仁贵东征十八年立功受封期间,苦守寒窑,生子丁山,丁山十七岁已能打鱼雁,奉母度日。

仁贵先国后家,功成回故里与妻团聚。在汾河湾见一顽童,一箭能中双雁,枪挑鱼儿翻浪,正想收作助手,却见南山下一猛虎!为防顽童受伤,就射出袖箭,不料误杀了他。薛一时计穷,畏罪逃离了这是非之地。

柳氏倚窑望子不归,正叨念怅盼,薛一路打马来到柳家村。几经相问,夫妻重会,互诉离衷。薛亮出官印,柳苦尽甘来,径自高兴地去打扫后窑,重迎良人。

薛喜看家乡河山依旧,正庆衣锦荣归,却骤见床边有男鞋!方才又见妻一脸春(喜)色,疑忖定是她不贞。柳扫净后窑,出来请他时,薛竟怒执防身佩剑要杀她!追逃之际,柳拨寻、扬灰迷薛眼睛,仁贵却掷剑要她自尽!妻子问明原委,又气又恨,又笑他鲁莽,就故意逗激,后才讲明床边是已十八岁儿子所穿的鞋。还嫌薛多疑,哭道:"我柳迎春是再也不敢养儿子的了啊!"

薛猛记前科,醒悟:儿子莫非就是我适才误杀的顽童?如今疾首痛悔,已铸错莫及,就直言急说。柳骤闻气厥,哀恸号啕,哭闹索人。夫妻乍会,惊变痛心!双双跌奔汾河湾收尸去了。

《汾河湾》事出《征东全传》,按"秦腔"改编。梅兰芳早、中、晚期常演这出传统名剧,一直很"叫座"。1930年去美国时首演(译名 A shoe's Problem),他精彩的演唱,誉满中外;后还与马连良合演该剧于北京。

剧中的两段【西皮原板】【西皮慢板】唱腔,朴实单厚,"宁"字尾腔"**3 4. 3 3**","定"字的"**7 7 5**",切合曲情人物,梅腔神韵突出。

二堂舍子

梅兰芳饰王桂英

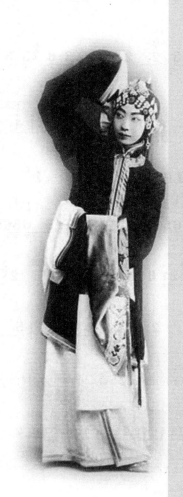

又听得二娇儿一声请

（王桂英唱段）

这是一页工尺谱/简谱形式的乐谱，包含唱词"后堂内... 来了我王氏桂英。...站立在..."

183

【小拉子】(胡琴奏)

【二黄散板】(5 2 弦)

莫不是 二奴才

打伤人？

听说是二娇儿打伤人

（王桂英唱段）

老爷家法付奴手

（王桂英唱段）

举手刚打沉香子

（王桂英唱段）

老爷一旁把话论
（王桂英唱段）

【二黄散板】(5 2弦)

老爷一旁把话论，句句道我是两样的心。狠着心肠将儿打，【散板】打在儿身痛在娘的心。

一句话儿错出唇
（王桂英唱段）

【二黄散板】(5 2弦)

一句话儿错出唇，把娇儿送在了枉死的城。手拉娇儿二堂进，【小拉子】(胡琴奏) 【散板】二堂跪①坏奴的夫君。走向前来

① 梅兰芳唱片上，此处与下页的"拜"都唱"跪"，后演出时后者改为"拜"，以免"犯重"。梅兰芳对声腔字词一直常演常新。

哪里的人马闹喧声
（刘彦昌、王桂英唱段）

【二黄散板】（5 2弦）

(刘)多谢夫人开了恩哪！(王)哪里的人马闹喧声？

沉香为何不逃生
（沉香、王桂英唱段）

【二黄散板】（5 2弦）

(沉)一见血书泪难忍，(呐呃)怎不教人痛伤情？回头便把母亲请，(王)沉香为何不逃生？

① 顺口加唱"的"字，如话家常。

剧情简介

五岳华山的芒砀山区有蟒蛇成精吃人,玉帝命二郎神杨戬以神灯照降,镇压入山。

书生刘彦昌赴试遇雨避入该山区的华山寺,喜见供像三圣母。在雨大夜宿时,梦亲芳泽,醒来作诗题壁。仙女灵芝,同情助婚,后来生子沉香。

可是伊兄杨戬,责她思凡嫁俗,犯了天规,就罔顾亲情,奉玉帝命将她压进华山。灵芝怜其儿失养,就携送给刘,要他再娶妻带养。

刘上进苦读,考官中榜,荣任罗州正堂,又蒙王丞相见爱,将女儿桂英嫁他,生子秋儿。

两儿在南学攻书,同学秦官保是太师秦璨之子,自恃傲慢,不耐师训,竟动手击辱。同学们奋起捍护,沉香、秋儿出手推搡,致其触案角死亡!

这是本剧前情。

《二堂舍子》(又名《宝莲灯》)演:沉香、秋儿在南学误伤秦官保致死,父亲刘彦昌问知,诘询谁打死了人,两儿愿担责争认!严父先教子谕古贤伯夷、叔齐兄弟互让皇位,再请儿母桂英同来问明发落。王出来就听到父子议论,还有哭声,问知了缘由,就袒护亲儿秋儿;刘则难忘三圣母而心护沉香,还施计用话反激,迫王气称:即使是沉香打死了官保,也叫秋儿去偿命吧。刘抓住话头,还迫她跪誓而使她中了计。

霎时间,秦府家丁前来,抓了秋儿去抵命!刘老成机警,怕事情败露,急令沉香也逃走,且抹脸易容。桂英将血书(写有生辰八字,备人认养)藏他怀中,且叮嘱:将来在我二老谢世后,要来坟前烧纸焚香尽孝。还哭闹拉扯,要刘彦昌偿还被抓的秋儿。

本剧的后情(《劈山救母》)是:沉香出逃,被仙女灵芝救护入山。霹雳大仙怜教习武。灵芝恨杨戬封建严酷,拆散三圣母母子,就约人相助,将其击败。还照起"神灯"劈山救母,最终母子团圆。

《二堂舍子》编自元杂剧《沉香太子劈华山(救母)》及清代《沉香宝卷》。

梅兰芳早、中、晚期常演本剧,62岁时(1955年)还与周信芳合演,动静结合,稳练传情,"冷"戏"热"演,"熟"戏"生"演!夫妻俩唇枪舌战,高潮迭起,功深艺精,是梅兰芳倡导演唱总则"少、多、少"的艺术体现。

芦花河

梅兰芳饰樊梨花

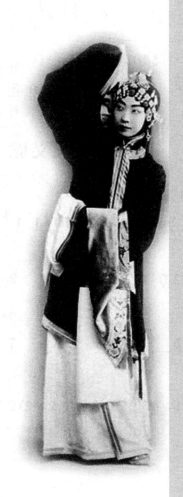

樊梨花怒气生
（樊梨花唱段）

秦汉义虎一声禀
（樊梨花唱段）

禀，

【西皮慢板】(63弦)

元帅

回唐

营。

迎接王爷进唐营

（樊梨花唱段）

既如此请王爷后帐进

（樊梨花唱段）

① 薛丁山接唱：【西皮原板】"一来是夫人威名盛，四海闻名不敢动兵。"

王爷有所不知情
（樊梨花唱段）

【二六】(6̣ 3弦) 2/4

唱词：王爷有所不知情，妾身言来听分明。我命他去打头阵，谁知他私自去招

① 薛丁山接唱：【西皮原板】"看夫人倒能够隔山照影，他知晓本帅我要讲人情，未讲情我先把罪来请。"樊梨花接唱"下句"："【西皮摇板】(6̣ 3弦) 问王爷 施礼 (你)为何情？"

王爷不必怒气生

（樊梨花唱段）

【快板】（6 3弦）

王爷道他年纪轻

（樊梨花唱段）

接唱【快板】(6 3弦) 1/4

① 薛丁山接唱：【快板】"纵然我儿犯军令，还要看他的年纪轻。"

不斩应龙无军法

（樊梨花、薛丁山唱段）

① 薛丁山接唱：【快板】"本帅宝帐讲人情，哪个要你比古人？只因夫人（你）无有后，才收应龙作螟蛉。你今斩了应龙子，绝了你亲生的后代根。"

莫把你这二路元帅看大了
（樊梨花、薛丁山唱段）

樊梨花怒气生
（樊梨花唱段）

我好似酒醉方才醒

（樊梨花唱段）

【西皮散板】（6 3 弦）

我好似酒醉方才（呃）醒，他父子哭得好伤情哪。本当斩了应龙（呃）子，又恐伤了（我）夫妻情吓。本当不斩应龙子，（这）众将道我有两样的心哪。

胡琴奏【小拉子】

顺水推舟我把人情来准，看在王爷的金面我饶了儿身哪！

一见王爷出大营

（樊梨花唱段）

【西皮散板】（6 3 弦）

一见王爷出大营，回头吩咐众三军。芦花河摆下金光阵，莫让应龙私出兵。三军与我掩营门，等王爷求法宝好破贼兵。

王爷求宝出营去

（樊梨花唱段）

【西皮摇板】(6 3弦)

王爷求宝出营（呃）去，临行的叮咛记在心。俞儿切莫自逞（呃）能，谁想他私自去出兵。如今娇儿丧了命，（哭头）人死怎能又复生。

王爷不必怒气生

（樊梨花唱段）

【快板】(6 3弦) 1/4

王爷不必怒气生，妾身言来听分明。芦花河摆下金光阵，全是他私自去出兵。

此言王爷若不信
（樊梨花唱段）

【快板】（6̣ 3弦）1/4

此言王爷若不信，愿再对天把誓盟。

双膝跪在地埃尘
（樊梨花唱段）

【快板】（6̣ 3弦）1/4

双膝跪在地埃尘，尊一声上苍过往神。我若存心将儿害，枉死在千军万马营。

剧情简介

唐高宗（李治）时，西羌仍来犯界，高宗御驾亲征。唐将薛仁贵奉旨保驾平西，战困奉主在锁阳关。重臣程咬金受谕，回朝贴榜招帅。

薛子丁山在汾河湾被父误射箭亡，经王禅老祖救去，收徒授武有成就，老祖又给了

宝物与金丹，嘱其快去援父！丁山高兴地先回家与母柳迎春、妹金莲团聚。兄妹进京到长安揭榜，经征西主帅试艺，二人被喜封为二路元帅，随同进兵锁阳关。

守关羌敌樊洪会战身亡。儿子樊龙、樊虎亦战败，女儿梨花却因幼随异人习武，挡战丁山获胜，又对丁山生情，愿托终身！樊受拒后就施法术吊薛悬空，并称：如肯允婚，则愿背兄献关降唐，保主江山！薛半推半就，受迫允婚。

其实梨花早已由父许婚给羌将杨藩。但丁山父帅仁贵就是喜欢她抗婚与投主的精神与行动，于是请程"一请"梨花与儿完婚。但丁山忽又觉得她背义父兄而忿悔离去，樊也只好回关。

羌将周烈太摆下烈火阵，战死很多唐兵。仁贵知樊有术破阵，便求程"二请"梨花来助。她途经玉泉山，承父基业的年轻寨主薛应龙挡路，被樊打败并收为义子，说合扶唐。丁山谢她，二次允婚，可又疑她收应龙有爱心，妒恨避走。樊二次回关，应龙亦留书后上了山。

仁贵痛责儿子不报恩反而疑妒梨花，怒打不饶！但抗羌保主有责，仍急派程"三请"梨花，还嘱丁山致书应龙赔礼道歉！

又逢樊先前定亲的未婚夫杨藩射书来骂她悔婚另嫁，丁山妒愤交加，竟又三次悔婚！这又激怒了仁贵，他欲斩儿子，经程劝顾大局，才允儿一步一跪，被押去锁阳关，向梨花请罪求恕！

樊还想考验他是否真情，就自摆灵堂假祭，丁山骤惊哭悔，这才感动了梨花，出允复好成婚。

可是羌将杨藩闻知后怎肯甘心？于是又设"洪水阵"淹攻。梨花用学得的"和山倒海术"攻破，还刀劈杨藩，一鼓作气，战平西羌救主有功，受封晋升，阖家团聚。

以上是本剧的首尾剧情。

《芦花河》一折，演唐女将樊梨花对义子应龙擅自出战败阵，又自主成婚违纪，要按军纪处斩。

同为二路元帅的丈夫薛丁山外巡回营，见了就为义子劝赦，一直讲到"夫人亦在阵前招亲"，樊梨花才宽允免斩，但改处罚打，令应龙立功赎罪。

羌敌再在芦花河外设"金光阵"反攻，樊诫子勿再私自出战，须奉命行动。但应龙又急功赎罪，仍暗中擅自应击，终被羌师铁板道人杀害，兵士搬尸回营归报。父、母帅见尸大恸，不禁相互埋怨！终感报国任重，于是合力攻下"金光阵"，驱敌出境，护主还都。

《芦花河》编自小说《征西全传》，是前辈生、旦名角常演的功架威武的唱功戏，王瑶卿曾精琢，近年来却少有人演。王徒胡碧兰（女）、金碧艳（男，上海20世纪40年代名教师）得其真传。言慧珠（梅徒）灌有唱片。

梅兰芳青年时期演过，今搜谱存全，对原词已有所改进。

落花园

梅兰芳饰陈杏元

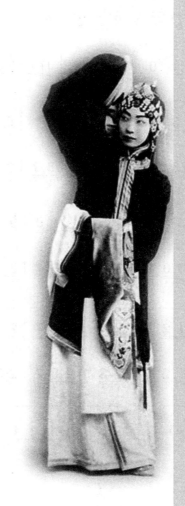

适才间落至在舍身岩下

（陈杏元唱段）

Sheet music page — numbered musical notation (jianpu) for 【反二黄散板】(1 5 弦)(琴弦高低不变，只改"把式").

① 亦称"观世音菩萨"，是佛教中的菩萨名，能解脱人的苦恼。唐、宋时不画成女相，后世演化为女相。

这是一页工尺谱/简谱乐谱，包含歌词"我玉碎不瓦全一死（呃）何怕，想必是神怜佑落在"。

他那里盘问我将头低下

（陈杏元唱段）

【纽丝】【西皮散板】（6 3弦）

汪月英遭不幸番邦和往

(陈杏元唱段)

第八卷

第八卷

219

容贼轻狂。

舍身岩前

跳涧亡，桃代李僵

才和番邦。

我的娘啊！

【哭头】

蒙昭君佑我飞身

往，夫人！

小姐呀！

【西皮摇板】

起神风吹落到邹家的花墙。

谢夫人与小姐怜我无状
(陈杏元唱段)

手挽手叫贤妹多多关照
(陈杏元唱段)

猛想起良玉哥愁涌心上
(陈杏元唱段)

想当年在重台誓盟海样
(陈杏元唱段)

$\underbrace{\dot{1}.\ 0\ \dot{2}.\ \dot{2}}\ {}^{\vee}\overset{\frown}{7\ 7}\ \overline{7\dot{2}.}\ {}^{\vee}\overline{6\dot{2}.}\ \overline{7276}\ \overline{56.}\ 6.\ \dot{1}\ \overline{565}\ \overline{55}\ 5\ 5\ \overset{3}{\overline{5}}$

郎　夫　　啊！

【西皮摇板】(6̣ 3弦)

$5\ \overline{\dot{1}\ \overline{\dot{1}2}\ 3}\ {}^{\vee}3\ \overline{3\ 5}\ 5\ \left|\tfrac{1}{4}(6.\ \underline{5}\ \middle|\ \overline{3561}\underline{5}\ \middle|\ \overset{3}{\overline{55}})\right|\ {}^{\sharp}5\ 6.\ \overline{5\ \dot{1}}$

想当年　　在重台　　　　　　誓盟海

$\overline{3\ 5}\ \overline{6\ 5}\ \dot{1}\ \overline{\dot{1}\dot{2}}\ \overline{65}\ \overline{5.\ 3}\ \overline{3\dot{1}.\ \dot{1}}\ 5\ \overline{6.\ \overset{5}{\overline{6}}}\ \overset{3}{\overline{3}}\ \left|\tfrac{1}{4}{}^{\vee}(\overline{356}\ \middle|\ 6\ 6)\right|\ {}^{\sharp}3\ 5\ 5$

样，到　如今　　只落得　　　　寄命

$\overline{6\ 5}\ \overline{6\dot{1}\underline{5}}\ \dot{1}\ \overline{\dot{1}\underline{\dot{c}}}\ \overline{3\ 5}\ 5\ \ 5\ \ 7\ \overline{7\dot{2}.}\ 5\ 6\ 7\ \overline{6\ 5}\ \overline{\dot{2}}\ 3\ (\overline{3\ 3})\ \|$

他乡，难得见　二爹　娘　　心中惆。

剧情简介

《落花园》又名《二度梅》《杏元和番》。其故事梗概：唐德宗时，卢杞为相，权倾朝野，唯以陷害忠良为事。时吐谷浑入寇，卢杞使陈杏元之父拒之于雁门关，因兵力单薄，大败。卢杞请唐德宗将其女杏元赐予番王求和，以赎丧师之罪。杏元已许婚梅生，其父迫于君命，不得已允之。杏元痛哭就道，至落雁坡投涧自尽。有神人化作旋风，将其吹至河南节度使邹伯符家园。适邹女云英游园见之，细询来历，杏元恐泄露机关，复遭不测，遂改名汪月英。邹女怜其漂泊无依，请母收为义女。邹母喜纳之。后卢杞事败，有名将浑瑊、李晟等大败吐谷浑，杏元归与梅生偕老。

附　录

第八卷·梅兰芳录音目录

01. 女起解　忽听得唤苏三我的魂飞魄散　　1959年中国唱片　　54' 00"
02. 三堂会审　来至在都察院　　1935年百代唱片　　12' 01"
03. 三堂会审　公子二次把院进　　1929年胜利唱片　　06' 39"
04. 三堂会审　自从公子回原郡　　1924年胜利唱片　　02' 59"
05. 三堂会审　洪洞住了一年整　　1935年百代唱片　　06' 59"
06. 六月雪　忽听得唤窦娥愁锁眉上　　1930年胜利唱片　　02' 51"
07. 六月雪　未开言不由人泪如雨降　　1929年大中华唱片　　06' 47"
08. 六月雪　没来由遭刑宪受此大难　　1935年胜利唱片　　06' 56"
09. 汾河湾　儿的父投军无音信　　1920年百代唱片　　02' 58"
10. 二堂舍子　又听得二娇儿一声请　　1953年中国唱片　　62' 06"

参 考 文 献

[1] 梅兰芳.梅兰芳唱腔集锦[CD].北京：中国科学文化音像出版社,2004.

[2] 梅葆琛，林映霞，等.梅兰芳演出曲谱集：全4册[M].北京：文化艺术出版社,2015.

[3] 王文章.梅兰芳演出剧本选集[M].北京：文化艺术出版社,2014.

[4] 王长发，刘华.梅兰芳年谱（修订本）[M].北京：中国文联出版社,2017.

[5] 柴俊为.梅兰芳唱片全集[M].北京：北京联合出版公司,2017.